启功临帖对照册

启功 临黄庭坚《松风阁》

启功 著

卫兵 编

北京师范大学出版集团
BEIJING NORMAL UNIVERSITY PUBLISHING GROUP
北京师范大学出版社

敬告读者：

考虑到读者欣赏、临写书法作品的习惯，本书内文采用繁体竖排形式。

特此说明。

啓功先生談臨帖（代序）＊

常有人問，入手時或某個階段宜臨什麼帖，常問：『你看我臨什麼帖好？』或問：『我學哪一體好？』或問：『爲什麼要臨帖？』更常有人問：『我怎麼總臨不像？』問題很多。據我個人的理解，在此試做探討：

『帖』，這裏做樣本、範本的代稱。臨學範本，不是爲和它完全一樣，不是要寫成爲自己手邊帖上字的複印本，而是以範本爲譜子，練熟自己手下的技巧。譬如練鋼琴，每天對著名曲的譜子彈，來練基本功一樣。當然初臨總要求相似，學會了範本中各方面的方法，運用到自己要寫的字句上來，就是臨帖的目的。

選什麼帖，這完全要看幾項條件，自己喜愛哪樣風格的字，如同口味的嗜好，旁人無從代出主意。其次是有哪本帖，古代不但得到名家真跡不易，即得到好拓本也不易。有一本範本，學了一生也沒練好字的人，真不知有多少。現在影印技術發達，好範本隨處可以買到，按照自己的愛好或『性之所近』的去學，沒有不收『事半功倍』的效果的。

『選範本可以換嗎？』學習什麼都要有一段穩定的熟練的階段，但發現手邊範本實在有不對胃口或違背自己個性的地方，換學另一種又有何不可？隨便『見異思遷』固然不好，但『見善則遷，有過則改』（《易經》語）又有何不該呢？

或問：『我怎麼總臨不像？』任何人學另一人的筆跡，都不能像，如果一學就像，還都逼真，那麼簽字在法律上就失效了。所以王獻之的字不能十分像王羲之，米友仁的字不能十分像米芾。蘇轍的字不能十分像蘇軾，蔡卞的字不能十分像蔡京。所謂『雖在父兄，不能以移子弟』（曹丕語），何況時間地點相隔很遠，未曾見過面的古今人呢？臨學是爲吸取方法，而不是爲造假帖。學習求『似』，是爲方法『準確』。

問：『碑帖上字中的某些特徵是怎麼寫成的？如龍門造像記中的方筆，顏真卿字中捺筆出鋒，應該怎麼去學？』圓錐形的毛筆頭，無論如何也寫不出那麼『刀斬斧齊』的方筆畫，碑上那些方筆畫，都是刀刻時留下的痕跡。所以，見過那時代的墨蹟之後，再看石刻拓本，就不難理解未刻之先那些底本上筆畫輕重應是什麼樣的情況。再能掌握筆畫疏密的主要軌道，即使看那些刀痕斧跡也都能成爲書法的參考，至於顏體捺腳另出一個小尖，那是唐代毛筆制法上的特點所造成，唐筆的中心『主鋒』較硬較長，旁邊的『副毫』漸外漸短，形成半個棗核那樣，捺腳按住後，抬起筆時，副毫停止，主鋒在抬起處還留下痕跡，即是那個像是另加的小尖。不但捺筆如此，有些向下的豎筆末端再向左的鈎處也常有這種現象。前人稱之爲『蟹爪』，即是主鋒和副毫步調不能一致的結果。

又常有人問應學『哪一體』？所謂『體』，即是指某一人或某一類的書法風格，我們試看古代某人所寫的若干碑，若干帖，常常互有不同處。

一

我們學什麼體，又拿哪裏爲那體的界限呢？那一人對他自己的作品還沒有絕對的、固定的界限，我們又何從學定他那一體呢？還有什麼當先學誰然後學誰的説法，恐怕都不可信。另外還有一樣説法，以爲字是先有篆，再有隸，再有楷，因而要有『根本』『淵源』，必須先學好篆隸，才能寫好楷書。我們看雞是從蛋中孵出的，但是没見過學畫的人必先學好畫蛋，然後才會畫雞的！

還有人誤解筆畫中的『力量』，以爲必須自己使勁去寫才能出現的。其實筆畫的『有力』，是由於它的軌道準確，給看者以『有力』的感覺，如果下筆、行筆時指、腕、肘、臂等任何一處有意識地去用了力，那些地方必然僵化，而寫不出美觀的『力感』。還有人有意追求什麼『雄偉』『挺拔』『俊秀』『古樸』等等被用作形容的比擬詞，不但無法實現，甚至寫不成一個平常的字了。清代翁方綱題一本模糊的古帖有一句詩説：『渾樸當居用筆先』，我們真無法設想，筆還没落時就先渾樸，除非這個書家是個嬰兒。

問：『每天要寫多少字？』這和每天要吃多少飯的問題一樣，每人的食量不同，不能規定一致。總在食欲旺盛時吃，消化吸收也很容易。學生功課有定額是一種目的和要求，愛好者練字又是一種目的和要求，不能等同。我有一位朋友，每天一定要寫幾篇字，都是臨《張遷碑》，寫了的元書紙，疊在地上，有一人高的兩大疊。我去翻看，上層的不如下層的好。因爲他已經寫得膩煩了，但還要寫，只是『完成任務』，除了有自己向自己『交差』的思想外，還有給旁人看『成績』的思想。其實真『成績』高下不在『數量』的多少。

有人誤解『功夫』二字。以爲時間久、數量多即叫作『功夫』。事實上『功夫』是『準確』的積累。熟練了，下筆即能準確，便是功夫的成效。譬如用槍打靶，每天盲目地放百粒子彈，不如精心用意手眼俱準地打一槍，如能每次二射中一，已經不錯了。所以可説：『功夫不是盲目的時間加數量，而是準確的重複以達到熟練。』

＊　本文摘自啓功：《論書絶句》（注釋本），趙仁珪注釋，224~227頁，北京，生活・讀書・新知三聯書店，2014。標題有所更改。

松風閣

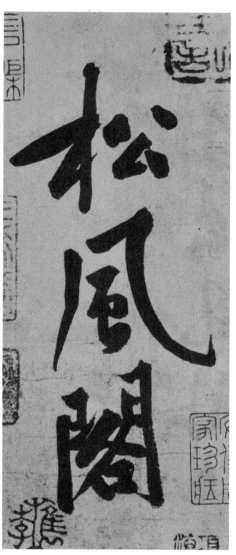

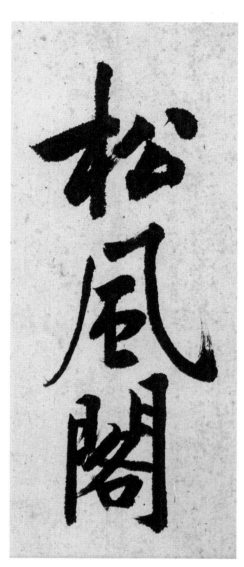

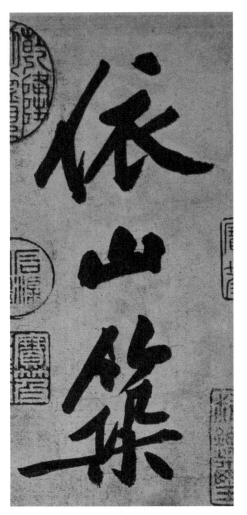

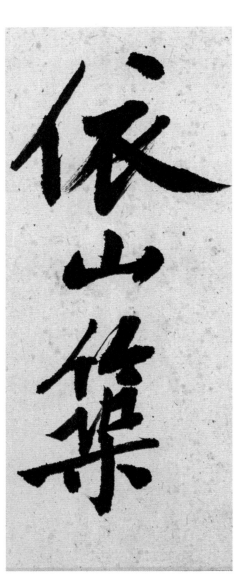

依山築

二

閣見平

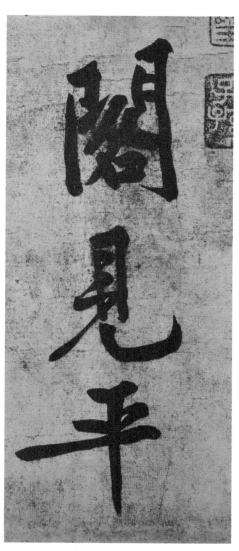

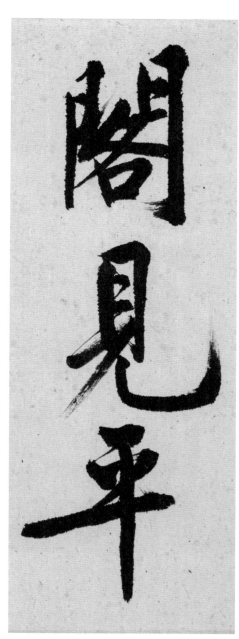

川
夜
闌

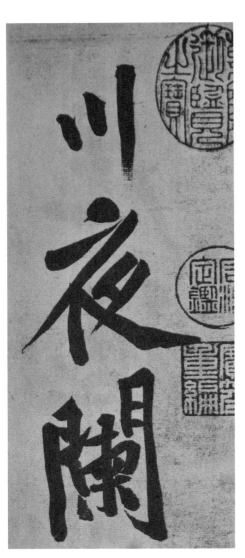

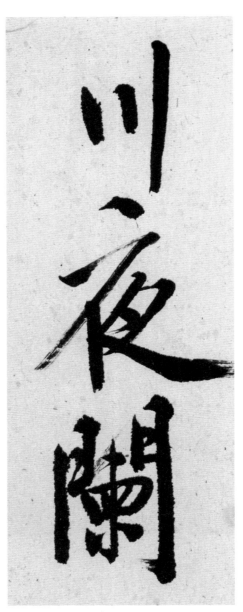

箕斗插

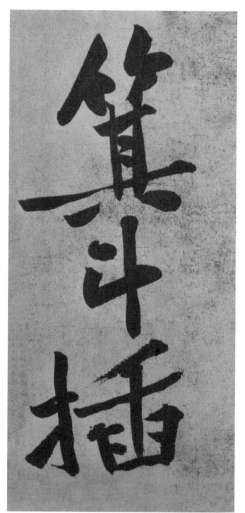

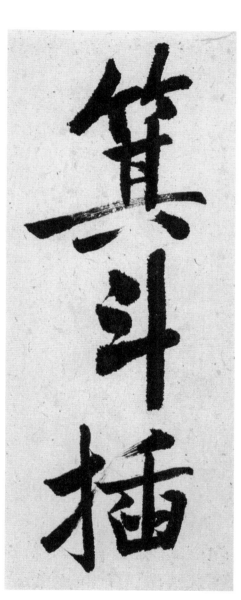

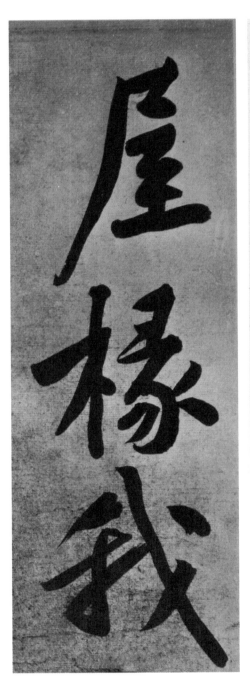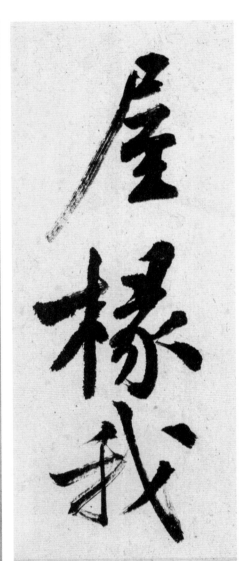

屋椽我

来名之

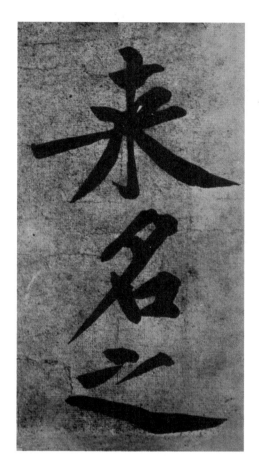

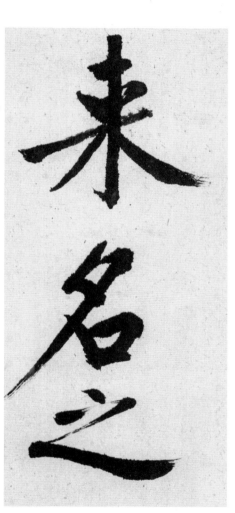

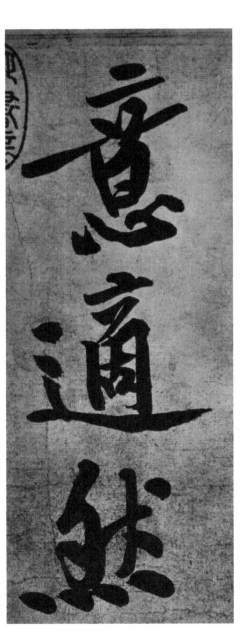
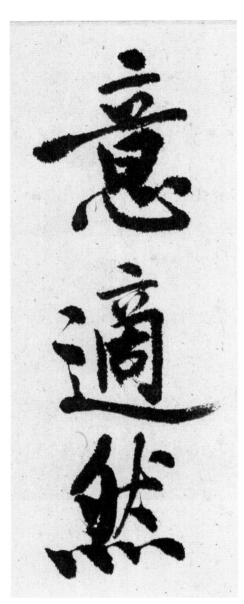

意適然

老松魁

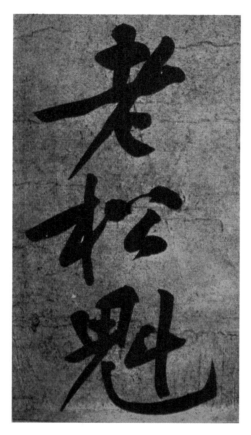

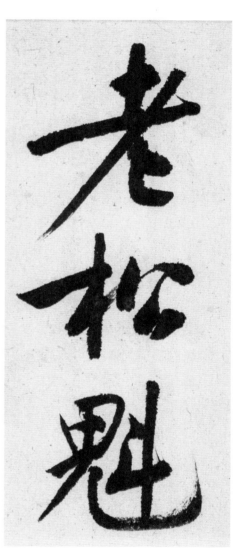

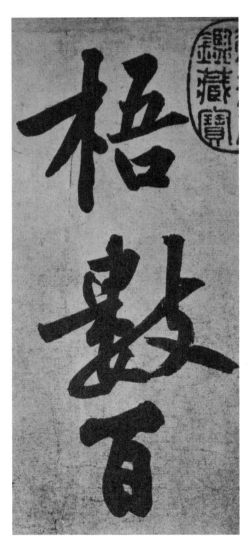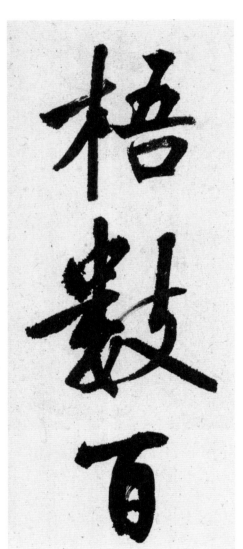

梧數百

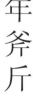

年斧斤

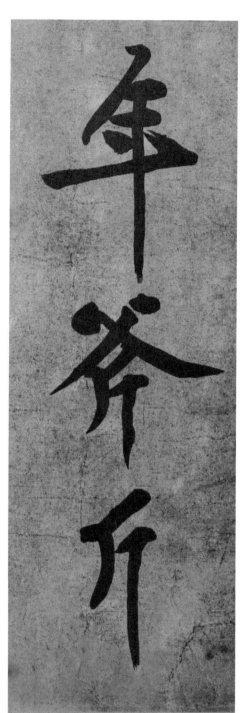

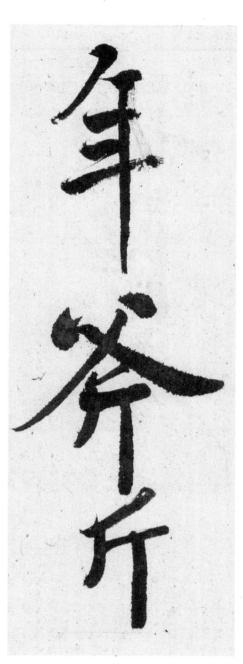

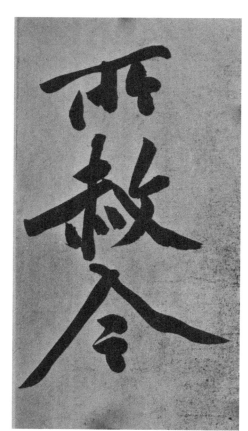 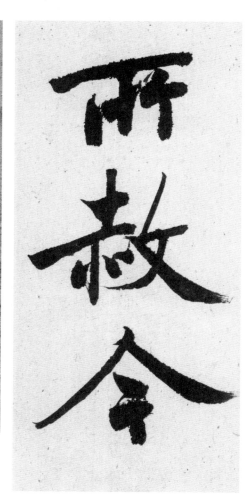

所赦今

參天風

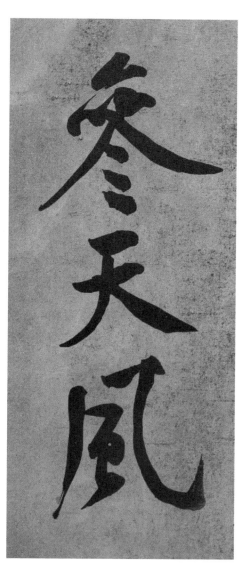
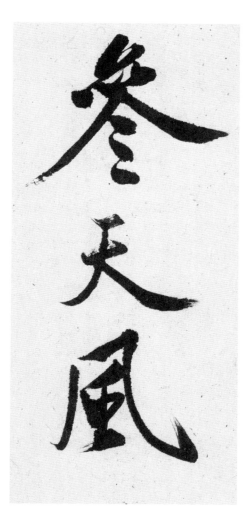

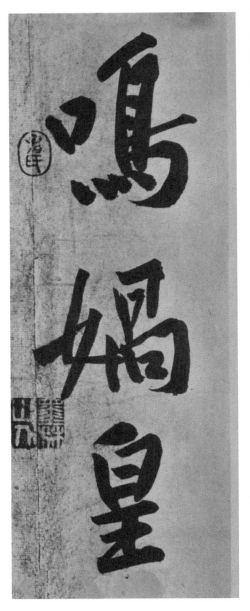

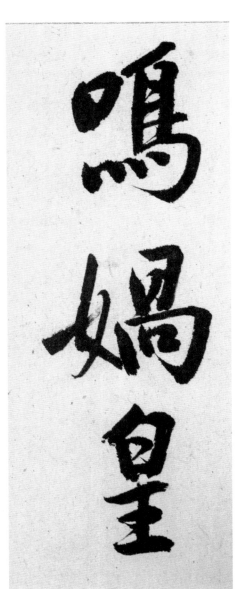

鳴
媧
皇

五十弦

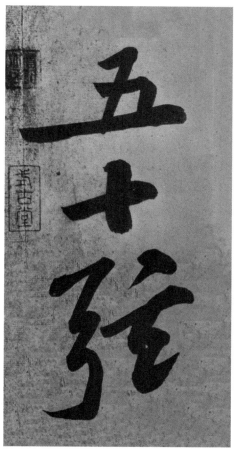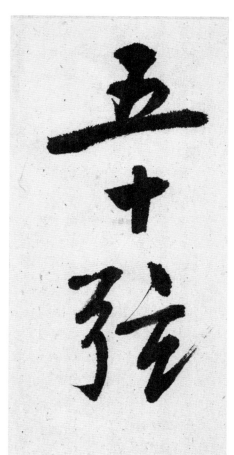

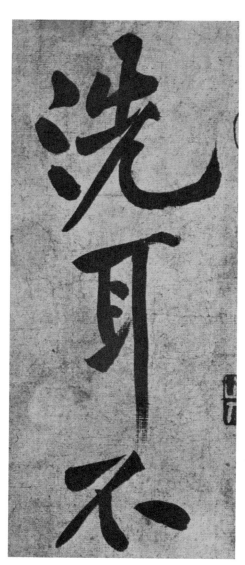 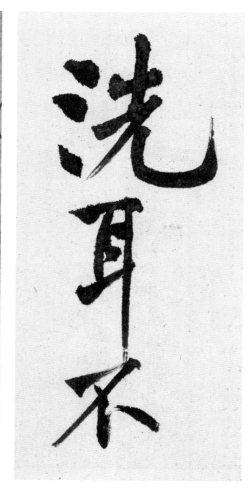

洗耳不

須菩

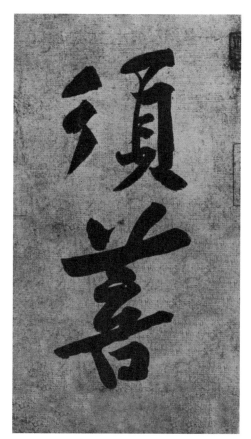
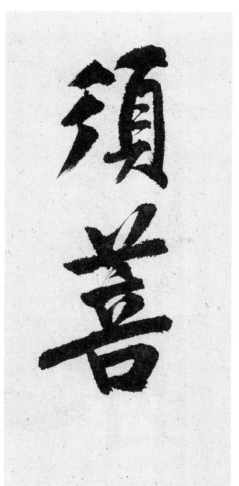

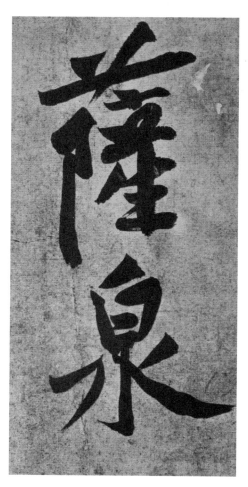 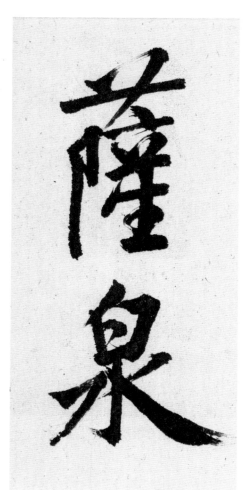

薩泉

一八

嘉三二（二二）

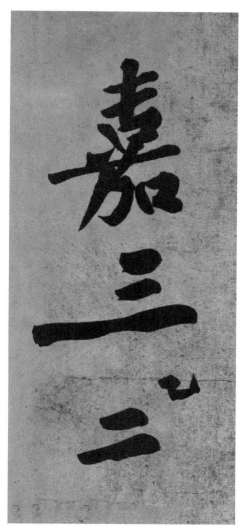
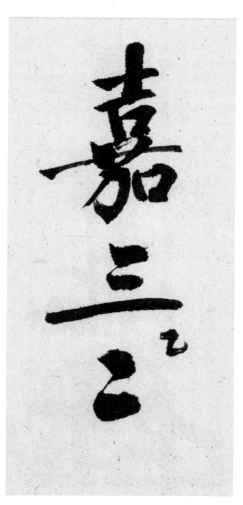

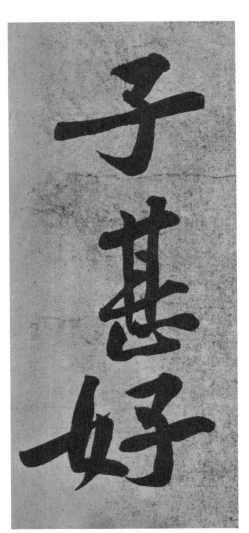 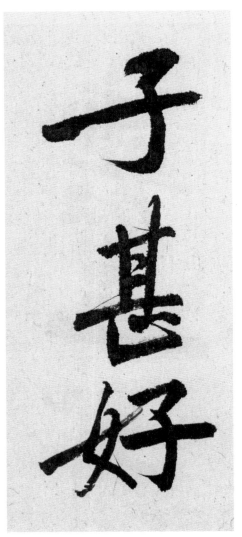

子甚好

賢力貧

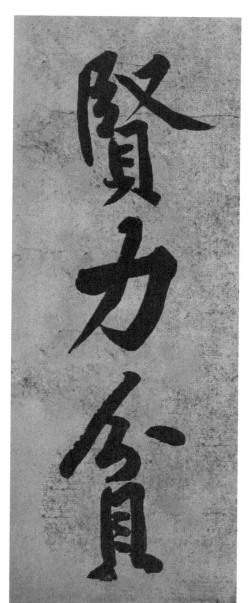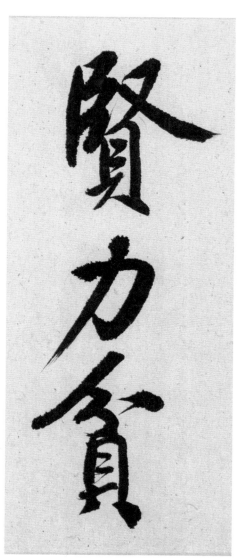

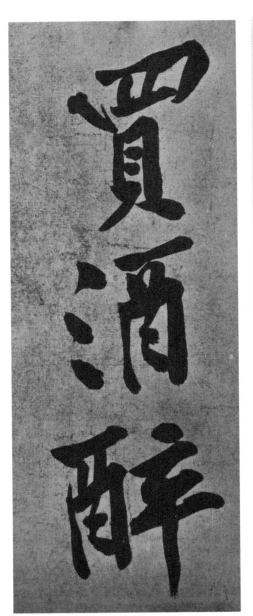 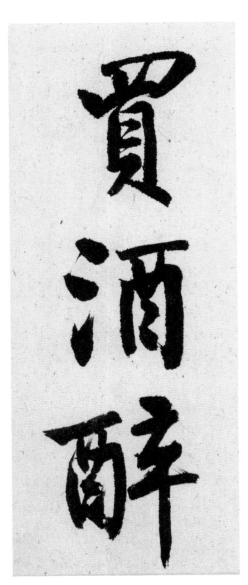

買酒醉

二三

此筵夜

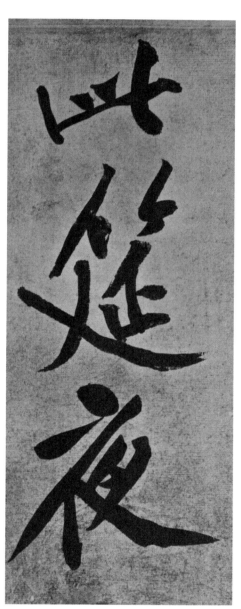
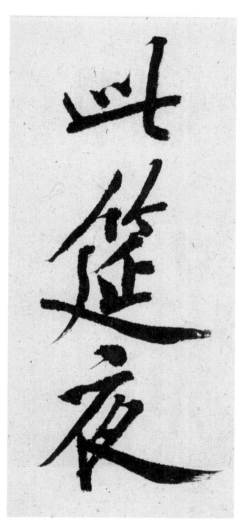

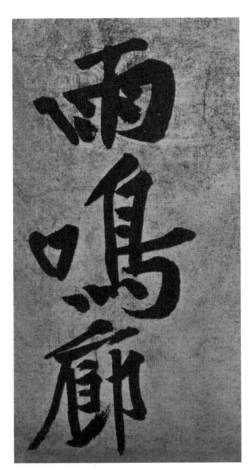

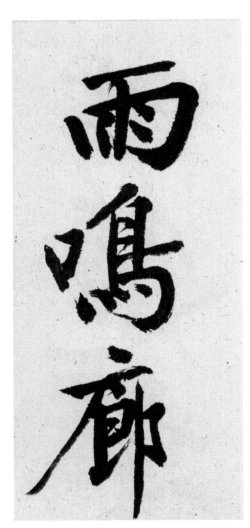

雨鳴廊

到曉懸

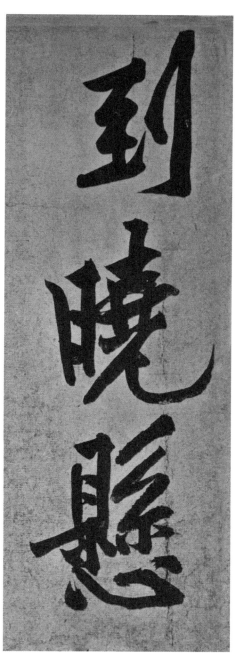

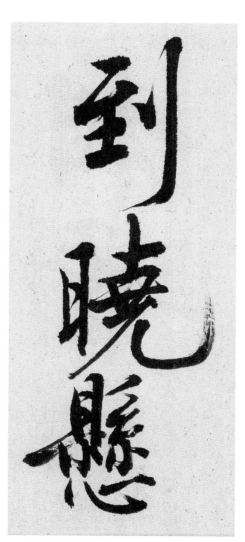

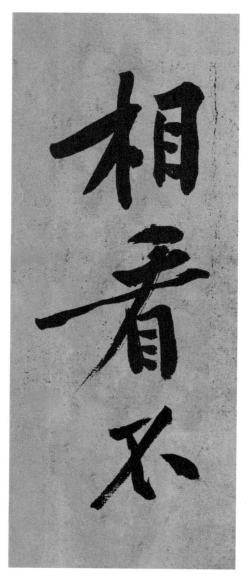
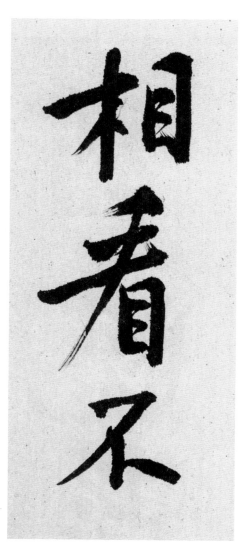

相看不

歸臥僧

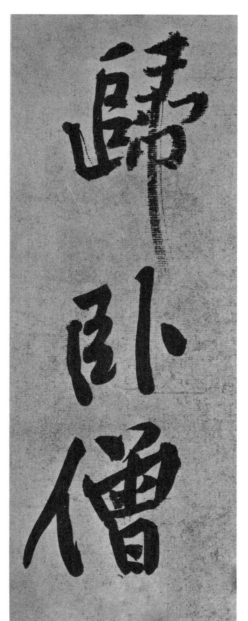
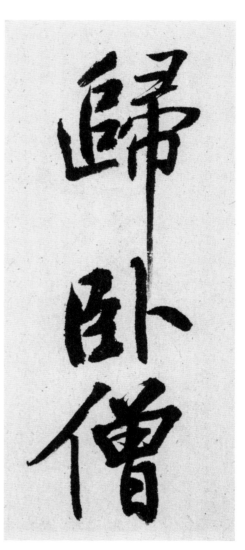

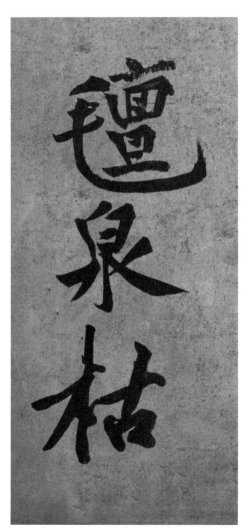 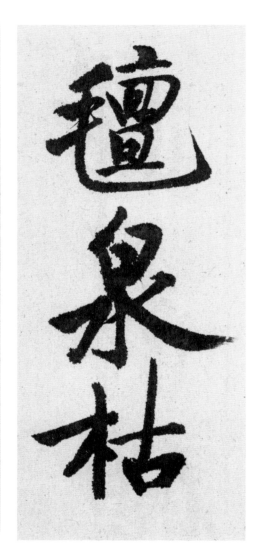

醴泉枯

石
燥
復

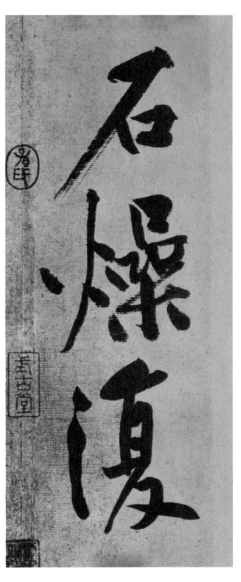
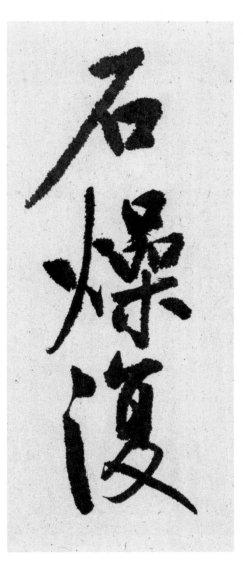

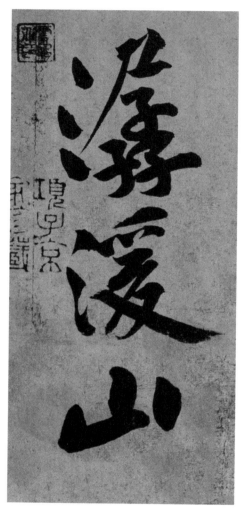 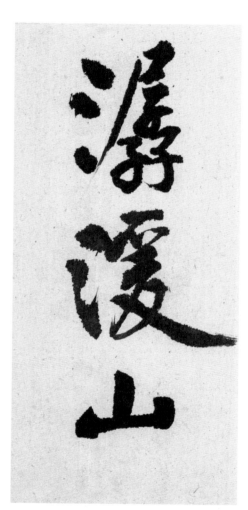

潺湲山

川光暉

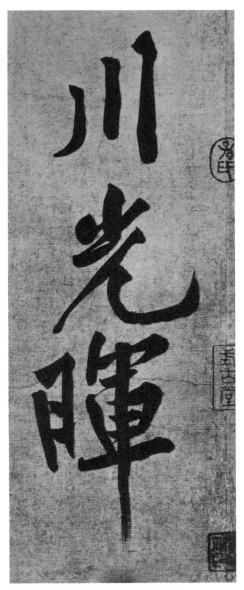
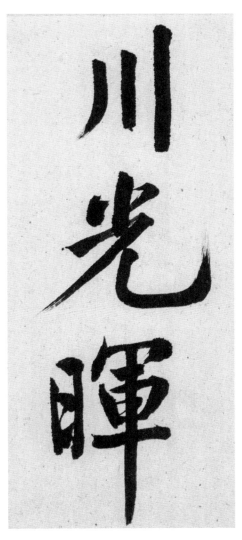

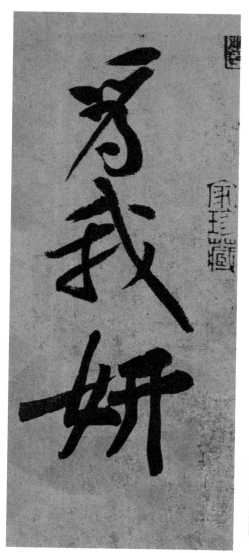 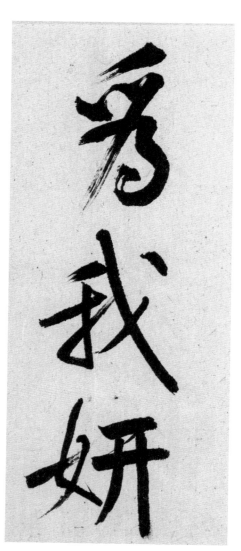

爲我妍

野僧（早）

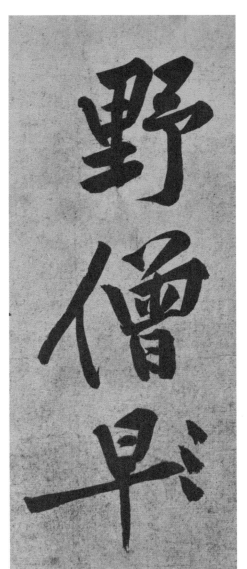

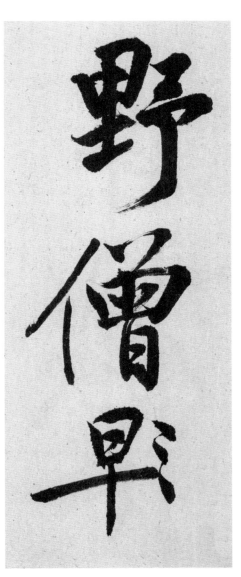

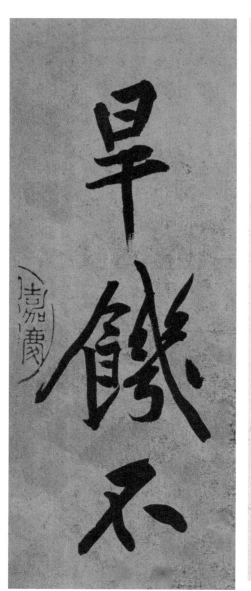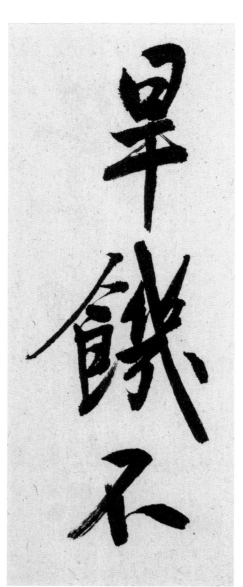

旱饑不

能饘曉

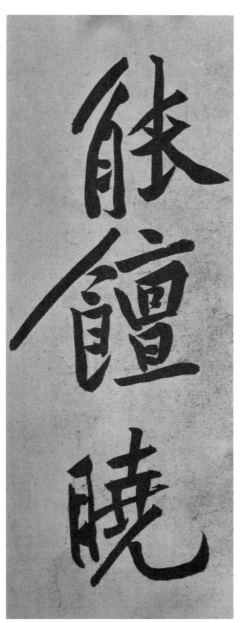

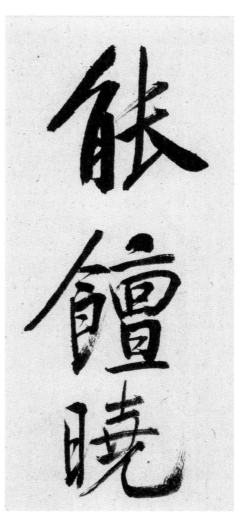

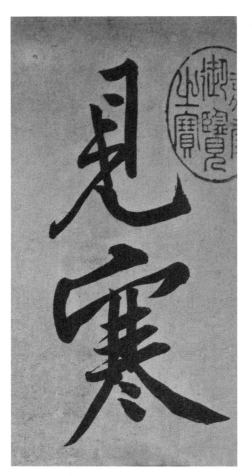 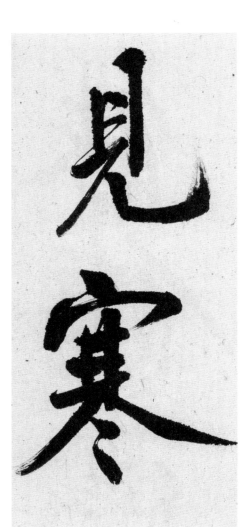

見寒

溪有炊

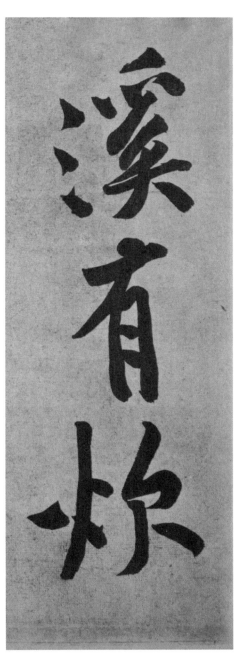

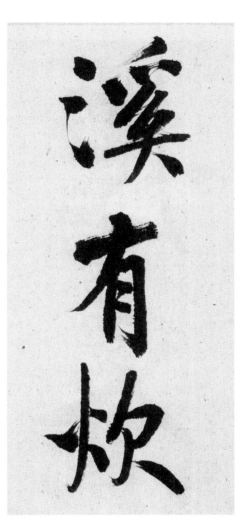

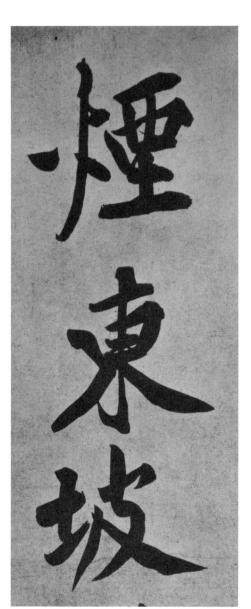

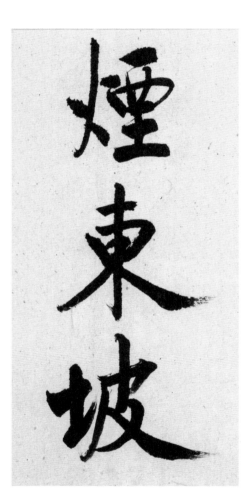

煙東坡

三八

道人已

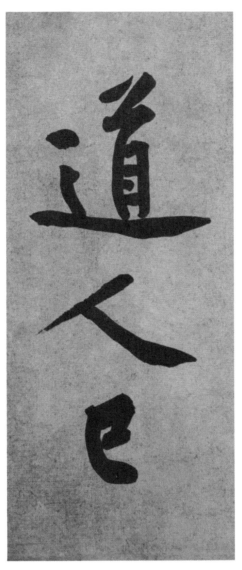

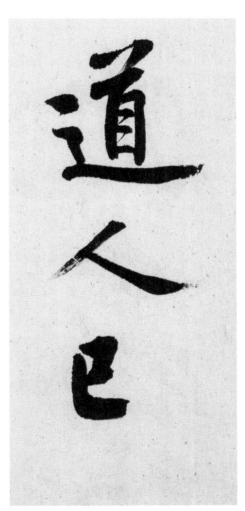

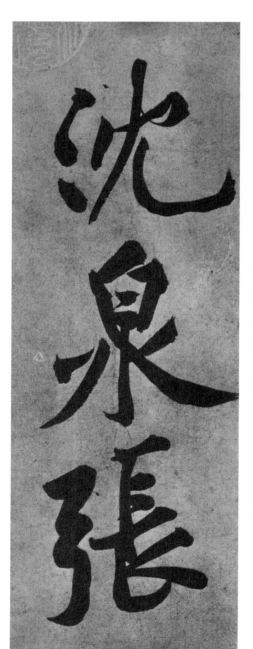

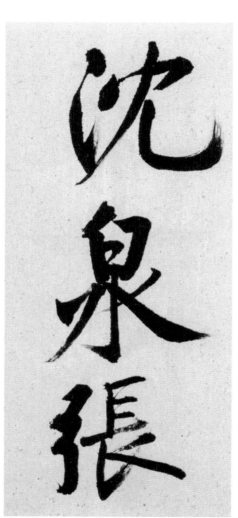

沈泉張

侯何時

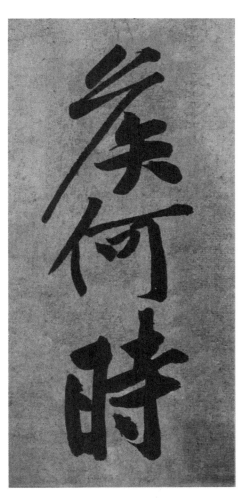 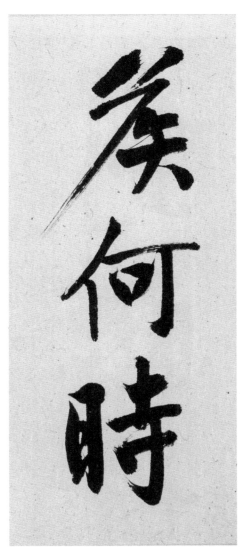

到
眼
前

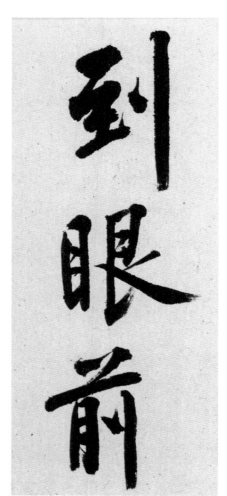

釣臺

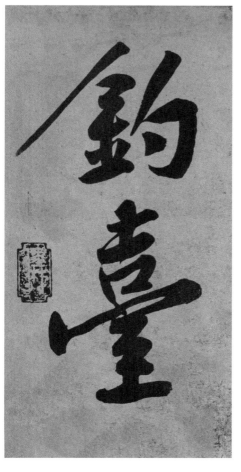
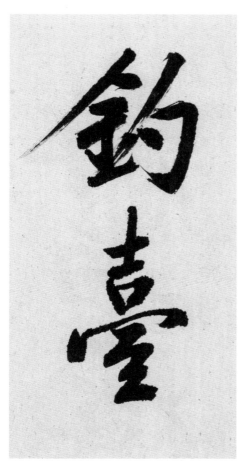

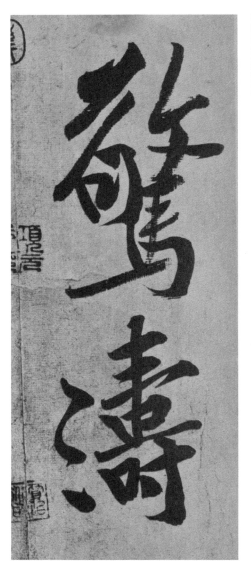

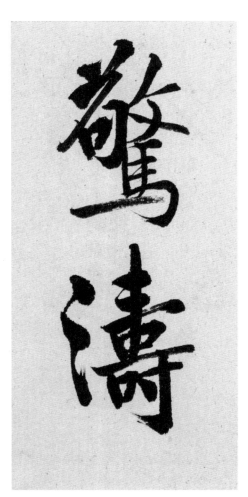

驚濤

可晝眠

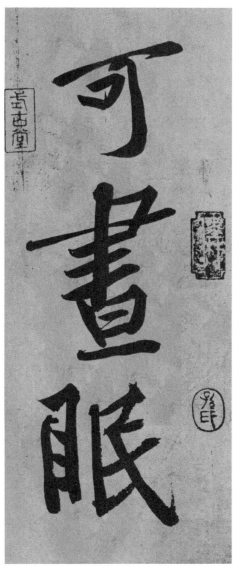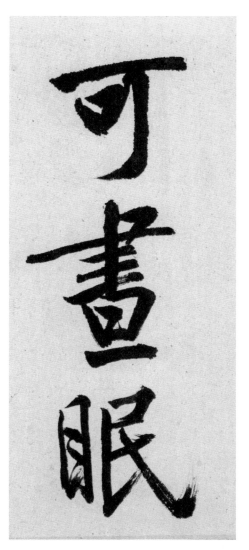

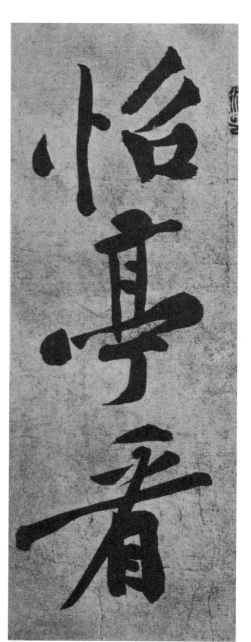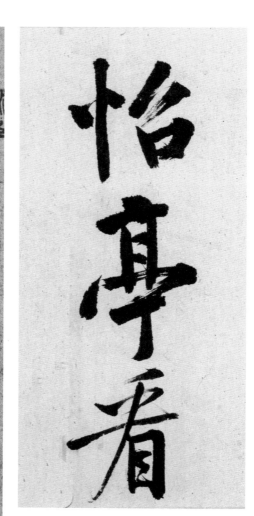

怡亭看

篆蛟

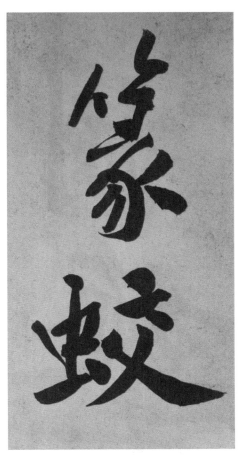 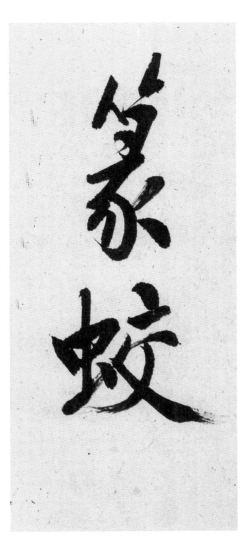

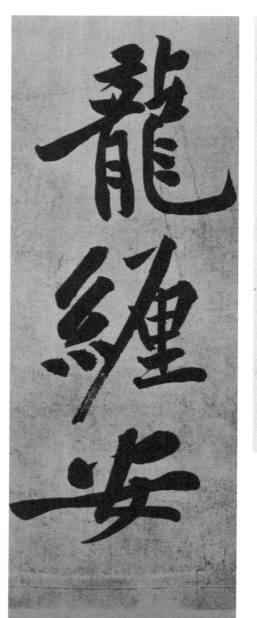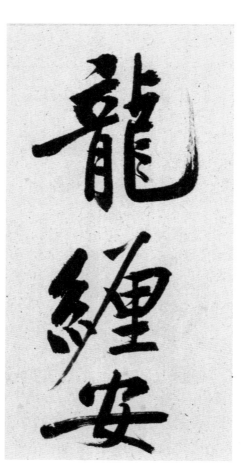

龍纏安

得此身

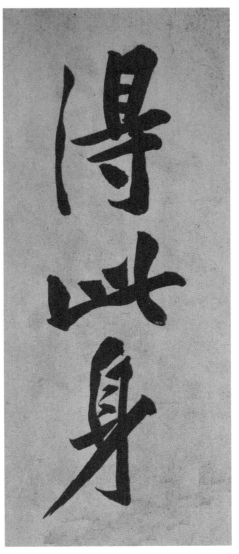
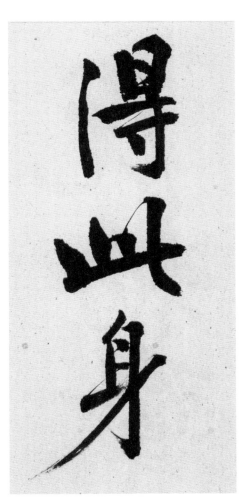

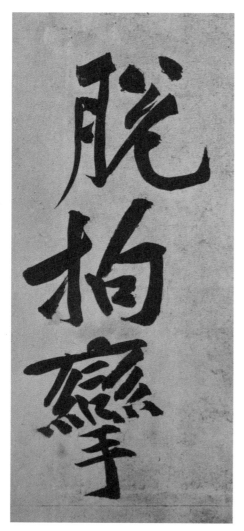

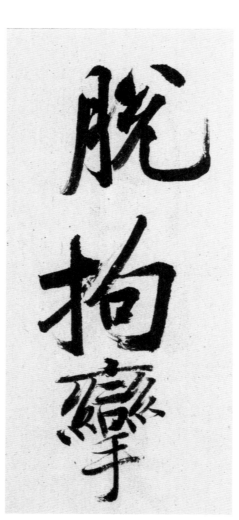

脱
拘
攣

舟載諸

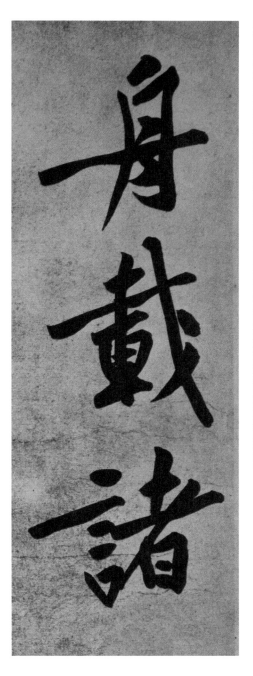
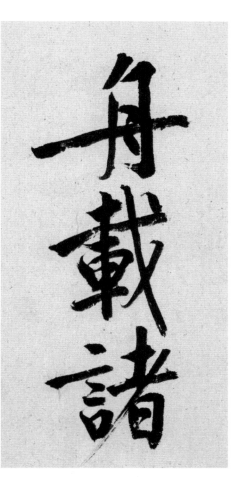

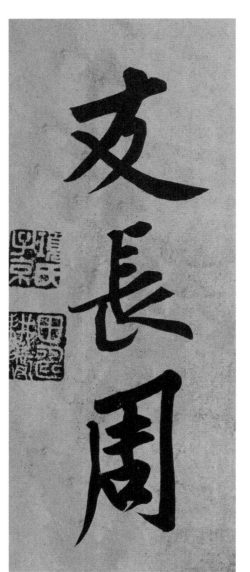

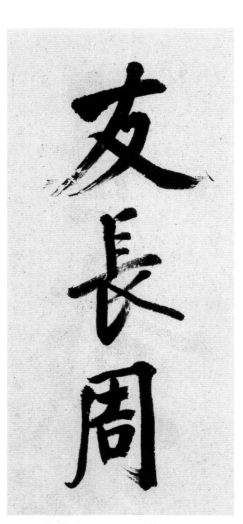

友長周

旋

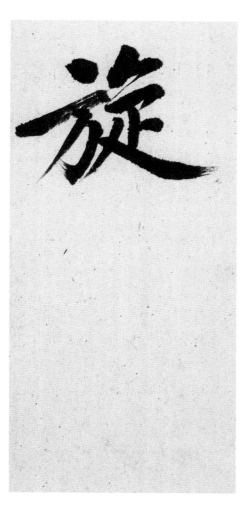

後 記

臨帖是書法學習的基本功。啓功先生在其數十年的筆墨生涯中，孜孜以求，臨帖不輟，給我們留下了大量的碑帖臨本。

關於臨帖的方法，啓功先生說：『所謂臨帖，就是以碑帖或別的法書爲榜樣，來對照著摹倣、練習，它是學習書法的必由之路。任何一種藝術，都有其本身固有的法則和規律，都有表現其藝術效果的技巧和方法。因此，在臨帖時既要動手又要動腦，特別要注意分析、研究法帖在結字和用筆方面的特點和規律。』關於臨帖的目的，啓功先生說：『每個人的筆跡不同，無法互相相像。臨寫古帖的目的，肯定不是爲了變成古人，而是爲吸收古人摸索得到的經驗。』先生早年的臨本，非常注重原帖的風格，既要與原帖接近，又要注重筆墨的現實感；先生后來的臨本，特別在二十世紀七八十年代，已經超然古帖，明顯有自己的風格。由此可見，先生在臨帖過程中很好地把握了『入帖』和『出帖』的問題。

爲了讓更多的讀者掌握臨帖方法和規律，我們編選了這套『啓功臨帖對照冊』叢書，將啓功先生的臨帖作品和古人原帖進行比照排版（左爲古帖右爲啓臨），以便讀者能清晰看出啓功先生臨帖的特點，既忠於原帖的法度和精髓，又融入自己對法帖的理解和感悟，從而使讀者在學習和臨摹古代碑帖時，參透啓功先生臨帖機理，認真動腦，掌握規律，探尋自我臨帖的方法和技巧。

本叢書在編寫過程中得到了章景懷先生、章正先生的大力支持；高巖先生、王亮先生爲本書提供了珍貴的資料；任勇先生爲本書的排版做了大量的工作。在此一併謹致謝忱！

<div align="right">

癸卯孟夏 衛兵記於北京跬步齋

</div>

图书在版编目（CIP）数据

　启功临黄庭坚《松风阁》／启功著；卫兵编 . —北京：北京
师范大学出版社，2023.9
　（启功临帖对照册）
　ISBN 978-7-303-29266-0

　Ⅰ . ①启… Ⅱ . ①启… ②卫… Ⅲ . ①汉字－法书－
作品集－中国－现代 Ⅳ . ① J292.28

　中国国家版本馆 CIP 数据核字 (2023) 第 129789 号

图 书 意 见 反 馈：gaozhifk@bnupg.com　　010-58805079
营　销　中　心　电　话　　　　　　　　010-58807651
北师大出版社高等教育分社微信公众号　　新外大街拾玖号

出版发行：北京师范大学出版社 www.bnupg.com
　　　　　北京市西城区新街口外大街 12－3 号
　　　　　邮政编码：100088
印　　刷：北京盛通印刷股份有限公司
经　　销：全国新华书店
开　　本：787 mm×1092 mm　1/8
印　　张：7.5
字　　数：100 千字
版　　次：2023 年 9 月第 1 版
印　　次：2023 年 9 月第 1 次印刷
定　　价：32.00 元

策划编辑：卫　兵　　　　　　　责任编辑：章　正　王　亮
美术编辑：陈　涛　李向昕　　　装帧设计：陈　涛　李向昕
责任校对：陈　民　　　　　　　责任印制：马　洁